名家書法
練習帖

王羲之

蘭亭集序

大風文創

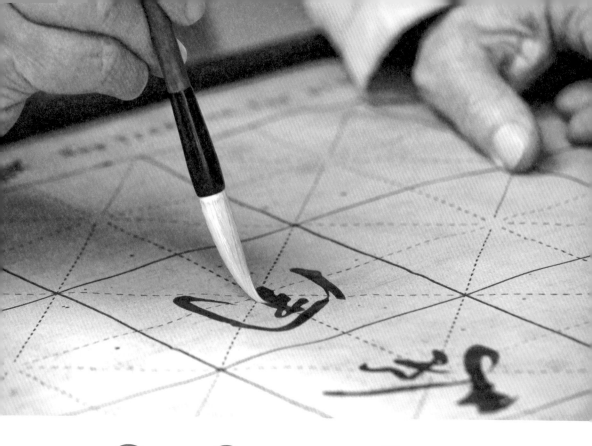

目錄 Contents

一筆一畫，臨摹字帖的好處

書法是透過筆、墨、紙、硯，將心中所想的意念，經由文字傳達出來的一門底蘊深厚的藝術。而臨帖是以古代碑帖或書法家遺墨為榜樣，進行摹仿、練習。其目的，在於體會前人的書寫方法，學習他們的運筆技巧、字形結構，進而從中領悟書法的形意合一。臨帖的好處大致如下：

增進控筆能力

在臨帖的過程中，透過一筆一畫的練習，不斷地加深我們對常用字的結構、書寫的記憶。隨著練習的次數越多，你會發現越來越得心應手，對毛筆的掌握度也變好了。

了解空間布局

書法中的空間布局，包含字與字之間，行與行之間，甚至整個作品，一直困擾著許多書法新手。而透過臨帖，各大書法家早已提供了許多的範本，練習久了，自然水到渠成，懂得隨機應變，不再雜亂無章。

建立書法風格

書法風格指的是書法作品給人的整體感覺，如蒼勁隨意、大氣磅礴、娟秀飄逸等。透過臨摹，分析比較不同字帖的差異性，等到你真正的融會貫通，確實掌握了幾位書法家的技法後，屬於你自己的書寫風格，自然就會形成。

靜心紓壓，療癒心情

臨帖不同於一般的書寫，須全神貫注，心無旁騖地投入其中，透過一字一句的練習，從紛擾的生活中找回平靜的內心，沉澱浮躁不安的情緒，釋放壓力，得到安寧自在。

活化腦力，促進思考

臨帖時，不僅是透過雙眼來記憶字形，注重筆意，也要落實到寫字的實際動作，藉此感受前人揮毫當時的心境，這些都能刺激腦部活動，達到活絡思維、深度學習。

本書臨摹字帖的使用方法

《蘭亭集序》氣韻跌宕、異彩絕代，被書法家讚為天下第一行書，影響後世甚深。臨摹時，除了注意字體結構外，也要綜觀字裡行間，感受布局之美、用墨之意，體現王羲之文采構思的過程，以達情志與書法氣韻的契合。

一行一臨摹，輕鬆練好字

❶ 古文解釋
將每一句古文透過白話文解說，臨摹時也能了解箇中涵義。

❷ 重點字解說
掌握基本筆畫及部首結構，寫出最具韻味的文字。

❸ 臨摹練字
以右邊字例為準，先照著描寫，抓到感覺後，再仿效跟著寫，反覆練習，是習得一手好字的不二法門。

❹ 全文臨摹
淡淡的淺灰色字，方便臨摹，邊寫可邊讀。透過全文抄寫，不僅能專心練字，也能紓壓靜心。

❺ 蘭亭集序彩紋拉頁
專屬臨摹設計，寫完裱框收藏、贈送都適宜。

Part 1

——

天下第一行書・蘭亭集序

《蘭亭集序》為王羲之在酒酣意暢之際，乘興而作，

被歷代書界奉為極品，進而千古傳頌。

一代書聖——王羲之

王羲之（303年～361年），字逸少，號澹齋，祖籍琅琊臨沂（今山東臨沂），後遷居會稽（今浙江紹興），為東晉著名書法家，官至右軍將軍、會稽內史，人稱「王右軍」。他出身於赫赫有名的琅琊王氏，為世代做官的名門望族，父親王曠，做過太守，伯父王導、叔父王敦更是身居朝廷要職，分別擔任宰相、大將軍，同時也是精通書法的名家。

愛書法成痴，集各家之大成

王羲之七歲時開始學習書法，後來拜女書法家衛夫人為師。衛夫人的教學方法很獨特，從不侷限在室內，而是在戶外進行教學，將書法的生命及熱情融於自然，給予王羲之很大的感悟及力量，打下紮實的基礎。成年後，王羲之渡江北遊名山，博覽各地書法名蹟，如李斯、鍾繇、蔡邕等人的作品，不斷開拓視界，吸收前人書法精髓，自成一家，對後世具有深遠的影響，被譽為「書聖」。

王羲之擅長楷書、行書和草書等書體，他的字體飄逸端莊、天真率意，剛

《快雪時晴帖》局部，王羲之晚年寫給山陰張侯的帖文，此時，他已經辭去官職，過著隱逸自然的生活。

柔並濟又不失法度，給人靜美之感。在《晉書‧王羲之傳》中，他寫的字被譽為「飄若浮雲，矯若驚龍」。其書法主要特點在於筆法細膩多變，行筆靈動瀟灑，筆勢委婉含蓄，宛如行雲流水，自然生姿，一筆一畫極具力量之美。

改革字體，開啟後世書法新風貌

在王羲之以前，漢字書體上承襲漢魏，已具備今日楷、行、草書的體例，但仍未脫離隸意，顯得稚拙古樸。王羲之為了順應書體的發展，大膽地改革楷、行、草書的體勢，化繁為簡，更便於書寫，至此漢字書體定型，也開創了「妍美俊逸」的書法風格，為後世書法帶來重大的轉變。

書文雙絕，流芳百世

王羲之精通書法，又善於詩賦經文，代表作品有：草書《十七帖》、《初月帖》、《龍保帖》等；行書《姨母帖》、《快雪時晴帖》、《喪亂帖》等；楷書《黃庭經》、《曹娥帖》、《佛遺教經》等。其中最負盛名的當屬《蘭亭集序》，享有「天下第一行書」之美譽。

王羲之的書法一直是後世模仿的對象，但因為他所在的東晉距今已超過一千多年，真跡早已不可考，只剩下一些為數不多的拓本和臨摹版本，供世人景仰。這位雖有安邦濟世之才，卻淡泊於功名利祿的一代書聖，以其非凡偉大的書法藝術，成就了名垂千古的另類功業。

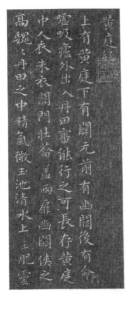

©Wikimedia Commons
《黃庭經》，王羲之書，宋代拓本。

感悟人生之名作——《蘭亭集序》

東晉穆帝永和九年（353年）三月初三日，王羲之在會稽山陰的蘭亭（今紹興城市西南），和名流高士謝安、孫綽，及子凝之、徽之等四十一人舉行風雅集會，與會者曲水流觴，賦詩飲酒，各抒懷抱，匯詩成集。由於王羲之在當時書壇享有盛名，眾人公推王羲之寫序，即《蘭亭集序》，會後也給世人留下了一部《蘭亭詩集》，現存三十七首，作者二十一人。

《蘭亭集序》又叫《蘭亭序》、《臨河序》、《楔序》、《楔帖》，全文共計三百二十四個字，行文井然有序，先敘事寫景，再抒發一己之情，讀來情感真摯、氣韻生動。從形式來看，為駢散互用，用詞樸素動人，不刻意雕琢字句，與兩晉時期崇尚藻飾的文風迥然不同，是篇清新洗鍊的上乘之作，無怪乎流傳千古。

忘情山水，寄情創作

全文可分為兩大部分，前半部描述聚會的時間、地點及事由，

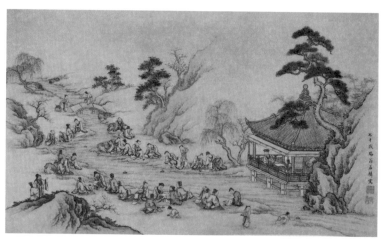

蘭亭曲水圖，山本若麟繪，1790年

接著寫與會人士，表明諸位與己意氣相投，再描寫蘭亭周圍的山水之美、眾人聚會的歡樂之情，意境淡雅清麗，情意歡快暢達。後半部筆鋒一轉，抒發好景不長、生死無常的感慨，流露出王羲之對生命的嚮往和留戀，也體現他積極入世的人生觀，供後人啟迪思考。

豪情灑脫，流逸奔放

《蘭亭集序》被奉為「天下第一行書」，其更大成就在於它的書法藝術。通篇氣盛神凝、遊行自在，用筆遒媚勁健，方圓兼備，冠絕古今，匠心獨運又毫無矯揉造作的痕跡，逸筆天成。章法布局疏密自然，錯落有致。其中，凡是相同的字，如「之」、「以」、「為」等字，寫法各不相同，特別是「之」字，多達二十多個，但結構各異，無一雷同，可謂氣脈貫通、形神兼具，盡顯作者的超逸和儒雅。

《蘭亭集序》充分表現了王羲之書法藝術的最高境界。董其昌在《畫禪室隨筆》說：「右軍《蘭亭集序》章法古今第一，其字皆映帶而生，或大或小，隨手所出，皆入法則，所以為神品也。」解縉在《春雨雜述》說：「右軍之敘蘭亭，字既盡美，尤善布置，所謂增一分太長，虧一分太短。」不僅蘊含了作者圓熟的筆墨技巧、深厚的藝術涵養，後人也得以在其中窺見王羲之的氣度、襟懷。

虞世南臨本，行書《蘭亭集序》，現藏於北京故宮博物院。

真跡湮沒，僅存摹本

王羲之親筆所書《蘭亭集序》，被視為傳家之寶，始終珍藏在王氏家族之中，直到七傳至智永時，因少年時即出家為僧，臨終前，將《蘭亭集序》傳給弟子辯才。唐太宗得知此事，派出監察御史蕭翼喬裝成書生，接近辯才，時日一久，辯才視他為知己，卸下了心防，吐露了《蘭亭集序》真跡的的祕密。

唐太宗得到《蘭亭集序》後，如獲至寶，命虞世南、褚遂良、馮承素等書法名家按原墨跡臨摹，並將副本賞賜給皇子近臣，至此《蘭亭集序》得以廣為流傳。唐太宗死後，遵照其遺詔將《蘭亭集序》真跡陪葬於昭陵，永絕於世。

宋代詩人陸游更為此感概道：「繭紙藏昭陵，千載不復見」，所以，現今所見的《蘭亭集序》已非真跡，而是後人勾勒摹拓之作，但仍可見其神韻。

大體來說，這些作品不外乎是摹本、臨本及刻拓本三大類，摹本指的是以雙勾填墨法複製王羲之墨跡，先用較透明的硬黃紙覆蓋在墨跡上，以細筆勾描出輪廓，再用墨填補，耗時費工，也最接近真跡。而臨本，就是將字帖放在前面，看著字帖仿寫而成。至於刻拓本則是將書法作品摹拓在石頭上，經過雕刻後，成為碑刻文字，再將其拓下。

在這些臨摹作品中，以馮承素摹本、褚遂良臨本、虞世南臨本、定武蘭亭四本最受推崇，也最具盛名。本書將以最接近真跡的馮承素摹本作為字帖，並附褚遂良、俞和定武蘭亭二篇臨本，以供讀者參照練習。

©Wikimedia Commons
褚遂良臨本，行書《蘭亭集序》，現藏於北京故宮博物院。

馮承素摹本，行書《蘭亭集序》

馮承素（617年～672年），字萬壽，長樂都（今河北冀縣）人，唐朝大臣、書法家。唐太宗貞觀年間，任內府供奉拓書人，直弘文館（中央官學）。弘文館負責承接整理圖書、修繕書畫等事務。

唐太宗曾命他臨摹《樂毅論》，之後又與趙模、諸葛真、韓道政等人奉旨勾摹《蘭亭集序》數本，以賜親貴信臣。而馮摹《蘭亭集序》則被認為是所有摹本中，最得王羲之的神髓，也最精妙者。後人評其書：「書法秀逸，墨彩艷發，奇麗超絕……下真跡一等。」因其卷首有唐中宗神龍年號的小印，後世又稱其為「神龍本」。

釋文

永和九年歲在癸丑暮春之初會于會稽山陰之蘭亭脩稧事也羣賢畢至少長咸集此地有崇山峻嶺茂林脩竹又有清流激湍映帶左右引以為流觴曲水列坐其次雖無絲竹管弦之盛一觴一詠亦足以暢敘幽情是日也天朗氣清惠風和暢仰觀宇宙之大俯察品類之盛所以遊目騁懷足以極視聽之娛信可樂也夫人之相與俯仰一世或取諸懷抱悟言一室之內或因寄所託放浪形骸之外雖趣舍萬殊靜躁不同當其欣

©Wikimedia Commons

馮承素摹本，行書《蘭亭集序》，現藏於北京故宮博物院。

書法賞析

由於勾摹細膩，線條轉折間的遊絲十分逼真，筆勢精妙多變，時而破鋒，時而斷筆，章法布局錯落有致，層次分明，墨色濃淡合宜，更顯自然生動，得以從中窺探王羲之書寫時跌宕多姿的絕妙筆意，充分體現了其書法妍媚遒勁、俊逸優美的神韻，為現存最接近真跡的唐摹本。

©Wikimedia Commons

馮承素摹本，行書《蘭亭集序》，現藏於北京故宮博物院。

釋文

於所遇暫得於己快然自足不
知老之將至及其所之既倦情
隨事遷感慨係之矣向之所
欣俛仰之間以為陳跡猶不
能不以之興懷況脩短隨化終
期於盡古人云死生亦大矣豈
不痛哉每攬昔人興感之由

若合一契未嘗不臨文嗟悼不
能喻之於懷固知一死生為虛
誕齊彭殤為妄作後之視今
亦猶今之視昔悲夫故列
敘時人錄其所述雖世殊事
異所以興懷其致一也後之攬
者亦將有感於斯文

Part 2

——

靜心書寫・蘭亭集序

在筆與紙的接觸、手與眼的協調中，
由身動而至心靜，達到練字也練心的境界。

永和九年歲在癸丑暮春之初

永和九年歲在癸丑暮春之初

永和九年歲在癸丑暮春之初

語譯　東晉穆帝永和九年，時逢癸丑之年，晚春三月上旬。

註釋　暮春：晚春，指農曆三月。

解析　點須圓潤飽滿，捺提按時，須留意手腕的運用。

會于會稽山陰之蘭亭

俯稧事也

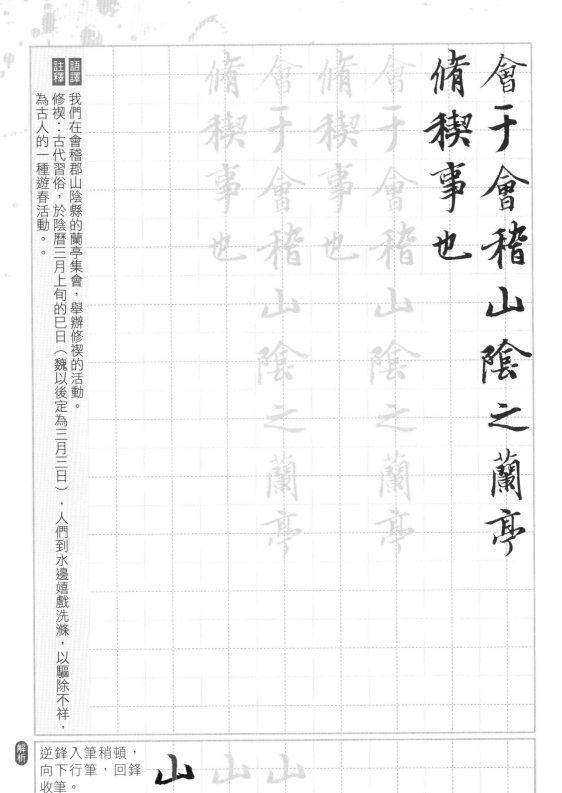

會于會稽山陰之蘭亭 俯稧事也

會于會稽山陰之蘭亭 俯稧事也

會于會稽山陰之蘭亭 俯稧事也

會于會稽山陰之蘭亭 俯稧事也

語譯 我們在會稽郡山陰縣的蘭亭集會，舉辦修禊的活動。

註釋 修禊：古代習俗，於陰曆三月上旬的巳日（魏以後定為三月三日），人們到水邊嬉戲洗滌，以驅除不祥，為古人的一種遊春活動。。

解析 逆鋒入筆稍頓，向下行筆，回鋒收筆。

山　山　山

015

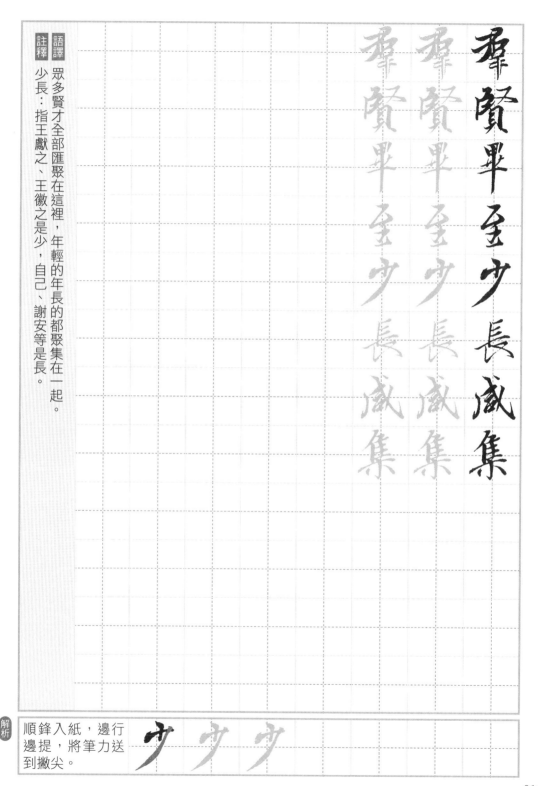

群賢畢至少長咸集

語譯 眾多賢才全部匯聚在這裡，年輕的年長的都聚集在一起。

註釋 少長：指王獻之、王徽之是少，自己、謝安等是長。

解析 順鋒入紙，邊行邊提，將筆力送到撇尖。

少 少 少

此地有崇山峻領茂林脩竹
又有清流激湍暎帶左右

此地有崇山峻領茂林脩竹
又有清流激湍暎帶左右

此地有崇山峻領茂林脩竹
又有清流激湍暎帶左右

此地有崇山峻領茂林脩竹
又有清流激湍暎帶左右

此地有崇山峻領茂林脩竹
又有清流激湍暎帶左右

語譯 蘭亭這地方有高峻的山峰，茂密的樹林，修長的竹子。又有清澈湍急的溪流，圍繞在亭子的四周。

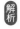 解析 上點用斜點，下兩點以豎畫代替，向右上挑出。

清　清　清

017

引以為流觴曲水列坐其次

解析 在速度中以頓筆完成兩個用筆方向的轉換。

曲 曲 曲

018

雖無絲竹管弦之盛
一觴一詠亦足以暢敘幽情

語譯

雖然沒有演奏音樂的盛況，但一邊飲酒，一邊賦詩，也足以暢快抒發內心深處的情感。

解析 斜點與橫畫分開。
口朝右上斜，回鋒
上挑。

詠

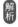

019

是日也天朗氣清惠風和暢

仰觀宇宙之大俯察品類之盛

解析 橫折豎鉤轉折處較大，收筆出鋒上挑。

朗 朗 朗

所以遊目騁懷
足以極視聽之娛信可樂也

語譯：藉此放眼觀賞，舒暢胸懷，盡情享受視聽的歡娛，實在很快樂。

註釋：遊目，目光隨意觀覽；極，窮盡，盡情享受之意。

解析 寫時應掌握字形的長短、角度。 娛

夫人之相與俯仰一世

夫人之相與俯仰一世

夫人之相與俯仰一世

語譯 人們相互交往，很快便度過一生。

註釋 夫，引起下文的發語詞；相與，相處、相交往；俯仰，表示時間的短暫。

解析 先撇後豎，收筆回鋒，可露也可藏鋒。

俯 俯 俯

或取諸懷抱悟言一室之內

語譯　有的人在室內暢談自己的胸懷抱負。

註釋　悟言：面對面說話。悟，通「晤」，指心領神會的妙悟之言。

解析　豎鉤挺直，挑筆出鋒處與短橫右端齊平。

抱　抱　抱

或曰寄所託放浪形骸之外

或曰寄所託放浪形骸之外

或曰寄所託放浪形骸之外

語譯 有的人則寄託於自己所愛好的事物，過著放縱無拘束的生活。

註釋 「曰」是「因」的異體字。

解析 豎彎鉤，起筆勿重，轉鋒向右圓折，鉤鋒直上。

託 託 託

雖趣舍萬殊靜躁不同

雖趣舍萬殊靜躁不同

雖趣舍萬殊靜躁不同

語譯 雖然各有各的愛好，安靜與躁動各不相同。

註釋 趣舍，即取捨，愛好。趣，通「取」；萬殊，萬種差別。

解析 撇捺延伸覆蓋下面的筆畫，捺的尾端略高撇鋒。

當其欣於所遇暫得於己
快然自足不知老之將至

當其欣於所遇暫得於己
快然自足

當其欣於所遇暫得於己

當其欣於所遇暫得於己

語譯：當他們遇到可喜的事情，得意於一時，感到高興和滿足，不知道衰老即將到來。

註釋：暫得於己：短時間的順心如意；自足：自覺滿足、滿意。

解析　豎撇略帶彎勢，短橫輕起重收，短豎收筆回鋒。

欣　欣　欣

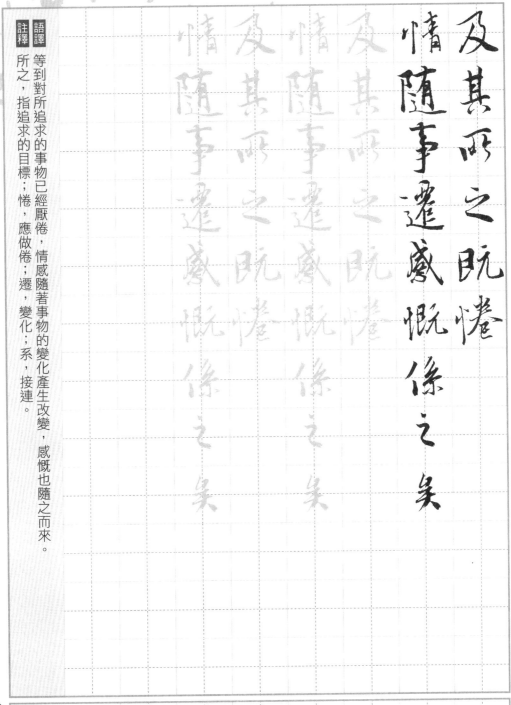

及其所之既惓
情隨事遷感慨係之矣

語譯 等到對所追求的事物已經厭倦，情感隨著事物的變化產生改變，感慨也隨之而來。

註釋 所之，指追求的目標；惓，應做倦；遷，變化；係，接連。

解析 左右兩點一高一低，遙相呼應，中豎回鋒收筆。

向之所欣俛仰之閒以為陳迹

猶不能不以之興懷

向之所欣俛仰之閒以為陳迹

向之所欣俛仰之閒以為陳迹

猶不能不以之興懷

語譯　從前為之欣喜的事物，轉眼間已成為舊跡，人們尚且不能不為此產生感概。

註釋　俛仰之間，形容短暫的時間；以之興懷，因它而引起心中的感觸。

解析 耳朵內留有空隙，轉折分明，長度為豎畫的2/3。

陳　陳　陳

況脩短隨化終期於盡

語譯
更何況壽命的長短，隨造化的安排，終究要走向結束。

註釋
1. 脩短：指物的長度或人的年歲。脩，長。
2. 終期：人生最終的大限。期，預知。

況脩短隨化終期於盡
況脩短隨化終期於盡

 解析

兩側向內斜收，下橫畫要長，回鋒收筆。

盡盡盡

029

古人云死生亦大矣

豈不痛哉

語譯　古人說：「死生也是一件大事。」怎麼能不悲痛呢？

註釋　引用《莊子・德充符》：「仲尼曰：『死生亦大矣。』」

解析　中鋒向右下行筆，再用側鋒上挑出鋒。

哉　哉　哉

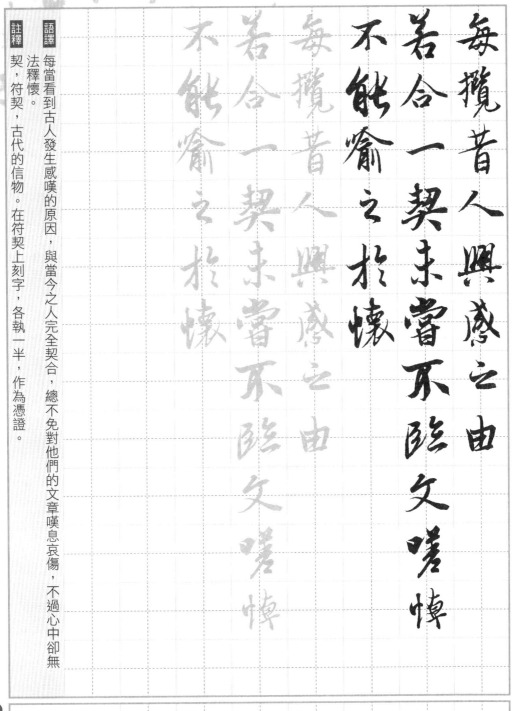

每攬昔人興感之由
若合一契未嘗不臨文嗟悼
不能喻之於懷

解析 口部不可過大，須團結收緊。

合　合　合

固知一死生為虛誕

齋彭殤為妄作

固知一死生為虛誕

齋彭殤為妄作

固知一死生為虛誕

齋彭殤為妄作

語譯 本來就知道把死和生看作一樣是荒唐的，把長壽和短命看成等同是胡說的。

註釋 一死生，齊彭殤，皆出自於莊子。彭是彭祖，據傳活了八百歲。殤是夭折，未成年而死，指短命。

解析 左豎較短，與橫折鉤不相連，下橫畫不過長

固 固 固

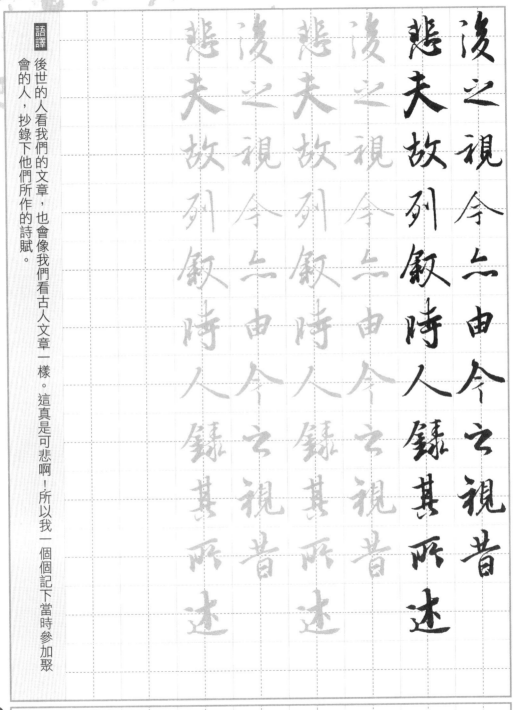

後之視今亦由今之視昔

悲夫故列敍時人錄其所述

後之視今亦由今之視昔
悲夫故列敍時人錄其所述
後之視今亦由今之視昔
悲夫故列敍時人錄其所述
後之視今亦由今之視昔
悲夫故列敍時人錄其所述
後之視今亦由今之視昔
悲夫故列敍時人錄其所述

語譯 後世的人看我們的文章，也會像我們看古人文章一樣。這真是可悲啊！所以我一個個記下當時參加聚會的人，抄錄下他們所作的詩賦。

解析 起點與臥鉤筆意相連，上面兩點不間斷。

悲　悲　悲

雖世殊事異所以興懷

其致一也

後之攬者亦將有感於斯文

雖世殊事異所以興懷

其致一也

後之攬者亦將有感於斯文

雖世殊事異所以興懷

其致一也

後之攬者亦將有感於斯文

語譯 即使時代改變，事物不同，但人們的感觸卻是一致的。後世的讀者，也會對這些詩文有所感慨吧。

解析 橫撇相連，且向上折筆代替點畫。

殊　殊　殊

Part 3

跟著名家寫《蘭亭集序》

跟著書法大師一起動筆，臨摹書寫，
是學習技法的最好方法，也是練好字的第一步。

・馮承素摹本：最具蘭亭原貌
・褚遂良臨本：體現蘭亭魂魄
・俞和臨本：一展蘭亭風骨

註：由於墨跡傳世已久，多少有字的殘損和模糊，在此不做任何
更動，力求原樣。

馮承素

永和九年歲在癸丑暮春之初會
于會稽山陰之蘭亭脩稧事
也羣賢畢至少長咸集此地
有崇山峻領茂林脩竹又有清流激
湍暎帶左右引以為流觴曲水
列坐其次雖無絲竹管弦之

字萬壽，唐朝大臣、書法家。此本以先勾描後填墨的方法摹寫，筆法、墨氣、神韻微妙微肖，最能體現蘭亭原貌，為唐代摹本中最為有名，也最受後人推崇。

盛一觴一詠亦足以暢叙幽情
是日也天朗氣清惠風和暢仰
觀宇宙之大俯察品類之盛
所以遊目騁懷足以極視聽之
娛信可樂也夫人之相與俯仰
一世或取諸懷抱悟言一室之内
或因寄所託放浪形骸之外雖

趣舍萬殊靜躁不同當其欣
於所遇暫得於己快然自足不
知老之將至及其所之既惓情
隨事遷感慨係之矣向之所
欣俛仰之間以為陳迹猶不
能不以之興懷況脩短隨化終
期於盡古人云死生亦大矣豈
不痛哉每攬昔人興感之由

若合一契未嘗不臨文嗟悼不
能喻之於懷固知一死生為虛
誕齊彭殤為妄作後之視今
亦由今之視昔悲夫故列
敘時人錄其所述雖世殊事
異所以興懷其致一也後之攬
者亦將有感於斯文

褚遂良

永和九年歲在癸丑暮春之初會
于會稽山陰之蘭亭脩稧事
也羣賢畢至少長咸集此地
有峻領茂林脩竹又有清流激
湍暎帶左右引以為流觴曲水
列坐其次雖無絲竹管弦之
盛一觴一詠亦足以暢叙幽情

崇山

字登善，唐朝政治家、書法家，精通文史。此本以臨寫為主，勾描為輔，因此書寫較為流暢，筆力輕健，點畫溫潤，最能一展蘭亭魂魄。因卷中有米芾題詩，又稱「米芾詩題本」。

是日也天朗氣清惠風和暢仰
觀宇宙之大俯察品類之盛
所以遊目騁懷足以極視聽之
娛信可樂也夫人之相與俯仰
一世或取諸懷抱悟言一室之內
或因寄所託放浪形骸之外雖
趣舍萬殊靜躁不同當其欣

於所遇暫得於己快然自足不
知老之將至及其所之既惓情
隨事遷感慨係之矣向之所
欣俛仰之間以為陳迹猶不
能不以之興懷況脩短隨化終
期於盡古人云死生亦大矣豈
不痛哉每攬昔人興感之由

若合一契未嘗不臨文嗟悼不
能喻之於懷固知一死生為虛
誕齊彭殤為妄作後之視今
由今之視昔悲夫故列
敘時人錄其所述雖世殊事
異所以興懷其致一也後之攬
者亦將有感於斯文

俞和

《定武蘭亭》，為唐代大書法家歐陽詢的臨本，刻石於學士院，渾樸敦厚、意度具足，又具歐體氣息，最能體現蘭亭風骨。但因原石久佚，僅存拓本傳世，其中以元代俞和臨寫的版本，未有殘字最為珍貴，其筆力勁健，點畫刻意精心。

定武稧帖

特健藥

永和九年歲在癸暮春之初

于會稽山陰之蘭亭修稧事

也羣賢畢至少長咸集此地

有峻領茂林修竹又有清流激

湍暎帶左右引以為流觴曲水

列坐其次雖無絲竹管弦之

盛一觴一詠亦足以暢敘幽情

044

是日也天朗氣清惠風和暢仰
觀宇宙之大俯察品類之盛
所以遊目騁懷足以極視聽之
娛信可樂也夫人之相與俯仰
一世或取諸懷抱悟言一室之內
或因寄所託放浪形骸之外雖
趣舍萬殊靜躁不同當其欣

僧

於所遇暫得於己快然自不
知老之將至及其所之既惓情
隨事遷感慨係之矣向之所
欣俛仰之間以為陳迹猶不
能不以之興懷況脩短随化終
期於盡古人云死生亦大矣豈
不痛哉每攬昔人興感之由

若合一契未嘗不臨文嗟悼不
能喻之於懷固知一死生為虛
誕齊彭殤為妄作後之視今
亦由今之視昔　悲夫故列
叙時人錄其所述雖世殊事
異所以興懷其致一也後之攬
者亦將有感於斯文

國家圖書館出版品預行編目（CIP）資料

名家書法練習帖：王羲之‧蘭亭集序／大風文創
編輯部作. – 初版. -- 新北市：大風文創股份有限
公司, 2022.01
　　面；　　公分
ISBN 978-986-06701-3-4（平裝）
1.法帖
943.5　　　　　　　　　　　　　　110013149

線上讀者問卷
關於本書的任何建議或心得，
歡迎與我們分享。

https://shorturl.at/cnDG0

名家書法練習帖
王羲之‧蘭亭集序

作　　　者／大風文創編輯部
主　　　編／林巧玲
封面設計／N.H.Design
內頁設計／菩薩蠻電腦科技有限公司
發 行 人／張英利
出 版 者／大風文創股份有限公司
電　　　話／（02）2218-0701
傳　　　真／（02）2218-0704
網　　　址／http://windwind.com.tw
E - M a i l ／rphsale@gmail.com
Facebook／大風文創粉絲團
　　　　　　http://www.facebook.com/windwindinternational
地　　　址／231 台灣新北市新店區中正路 499 號 4 樓

台灣地區總經銷／聯合發行股份有限公司
電　　　話／（02）2917-8022
傳　　　真／（02）2915-6276
地　　　址／231 新北市新店區 寶橋路 235 巷 6 弄 6 號 2 樓

香港地區總經銷／豐達出版發行有限公司
電　　　話／（852）2172-6533
傳　　　真／（852）2172-4355
地　　　址／香港柴灣永泰道 70 號 柴灣工業城 2 期 1805 室

初版三刷／2022 年 12 月
定　　　價／新台幣 150 元